褚遂良大字阴符经、倪宽赞

中国碑帖高清彩色精印解析本

杨东胜 主编

徐传坤 编

浙江古籍出版社

图书在版编目（CIP）数据

褚遂良大字阴符经、倪宽赞 / 徐传坤编. — 杭州 :浙江
古籍出版社, 2022.3（2022.9重印）

（中国碑帖高清彩色精印解析本 / 杨东胜主编）

ISBN 978-7-5540-2116-3

Ⅰ.①褚… Ⅱ.①徐… Ⅲ.①楷书—书法 Ⅳ.①J292.113.3

中国版本图书馆CIP数据核字（2021）第201128号

褚遂良大字阴符经、倪宽赞

徐传坤　编

出版发行	浙江古籍出版社
	（杭州体育场路347号　电话：0571-85068292）
网　　址	https://zjgj.zjcbcm.com
责任编辑	潘铭明
责任校对	张顺洁
封面设计	墨点字帖
责任印务	楼浩凯
照　　排	墨点字帖
印　　刷	湖北金港彩印有限公司
开　　本	787mm × 1092mm　1/16
印　　张	3.75
字　　数	86千字
版　　次	2022年3月第1版
印　　次	2022年9月第2次印刷
书　　号	ISBN 978-7-5540-2116-3
定　　价	28.00元

如发现印装质量问题，影响阅读，请与印刷厂联系调换。

简　介

　　褚遂良（596—658 或 659），字登善，钱塘（今浙江杭州）人，一说阳翟（今河南禹州）人，唐大臣、书法家。太宗时，历任起居郎、谏议大夫、中书令。贞观二十三年（649），受太宗遗诏辅政。高宗即位，任吏部尚书、左仆射、知政事。封河南郡公，故世称褚河南。后因反对高宗立武则天为后，被贬谪而死。

　　褚遂良为初唐四大书家之一，其书法初学史陵、欧阳询，继学虞世南，终取法"二王"，融会汉隶，自成一家。褚遂良楷书丰艳流畅，别开生面，对后世影响极大。唐代韦续《唐人书评》云："褚遂良书字里金生，行间玉润，法则温雅，美丽多方。"《旧唐书》卷八〇、《新唐书》卷一〇五皆有传。

　　《大字阴符经》，纸本墨迹，楷书。现藏于旧金山亚洲艺术博物馆。书法劲峭，笔势开张，结体多变。宋扬无咎跋云："草书之法，千变万化，妙理无穷。今于褚中令楷书见之。"《大字阴符经》是否为褚遂良真迹，历来争论颇多，但其艺术价值得到了多数人的认可，被认为是学习书法的上好范本。

　　《倪宽赞》，又作《兒宽赞》，纸本墨迹，楷书，有界格，纵 24.6 厘米，横 170.1 厘米。题为褚遂良书，其真伪尚有争议。现藏于台北故宫博物院。《倪宽赞》书作有"二王"遗风，笔画顿挫生姿，笔意从容婉畅，秀美而不乏骨力，颇受书法爱好者喜爱。

一、笔法解析

1. 藏露

藏露指藏锋与露锋。藏锋指把笔锋藏入笔画内部，露锋指把笔锋显露在笔画外部。藏锋写出的笔画厚重、含蓄，露锋写出的笔画爽利、多姿。注意露锋入纸的角度有变化。

看视频

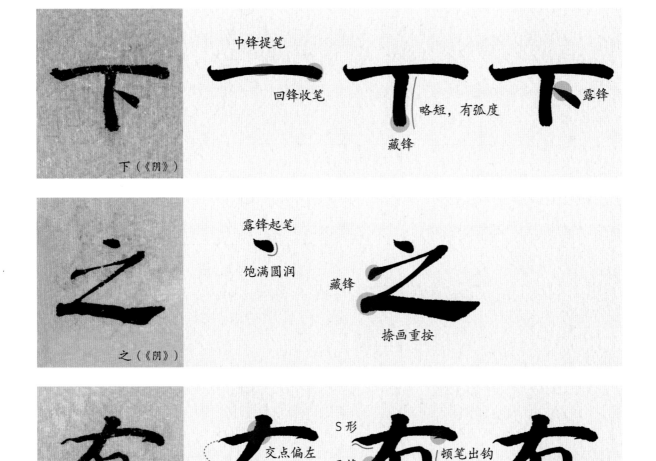

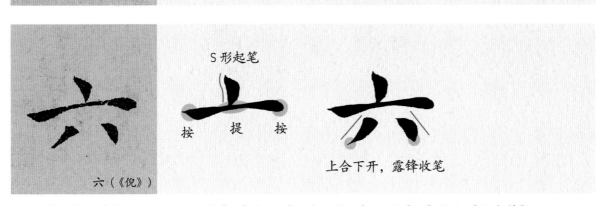

注：技法部分单字释文括注内的"《阴》"指《大字阴符经》，"《倪》"指《倪宽赞》。

2. 曲直

曲直指曲线与直线。在书法中，曲线饱满、灵动，有流动之美；直线刚劲、挺拔，有沉静之美。《大字阴符经》充分体现了曲线之美。

看视频

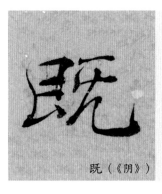

既（《阴》）

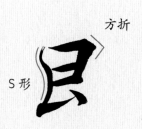

S形　方折

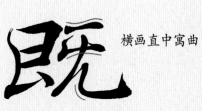

横画直中寓曲

竖弯钩圆润饱满

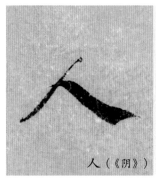

人（《阴》）

逆势翻笔

S形行笔

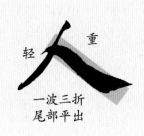

轻　重

一波三折
尾部平出

平（《阴》）

呼应

直中寓曲

平出

未（《倪》）

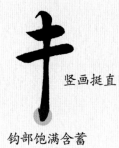

竖画挺直

钩部饱满含蓄

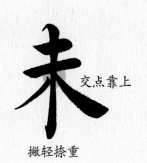

交点靠上

撇轻捺重

3. 提按

提按是使笔毫在纸面上或起或伏的运笔动作。提中有按则线条细而不虚，按中有提则线条粗而不散。

看视频

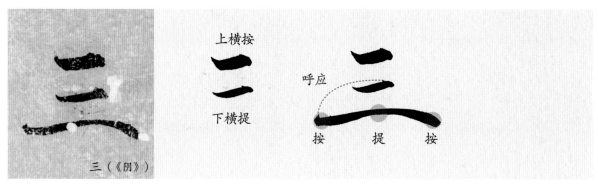

三（《阴》）

上横按
呼应
下横提
按　提　按

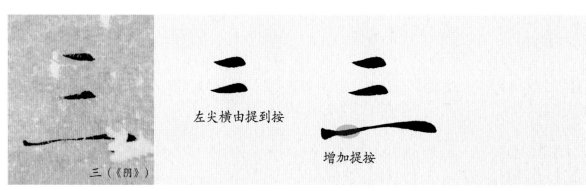

三（《阴》）

左尖横由提到按
增加提按

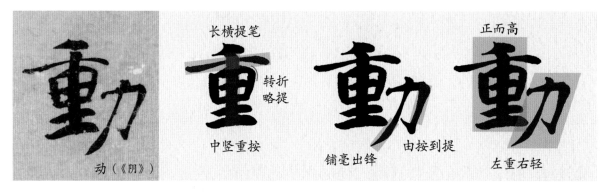

动（《阴》）

长横提笔
转折略提
中竖重按
铺毫出锋
由按到提
正而高
左重右轻

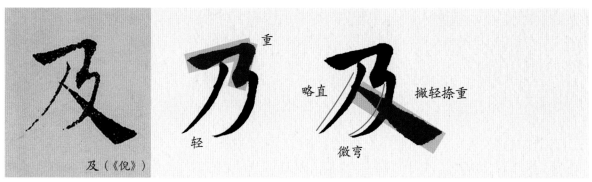

及（《倪》）

重
轻
略直
微弯
撇轻捺重

4

4. 牵丝连带

牵丝连带是笔画间笔势呼应关系的体现。笔画间有时以较细的牵丝相连，有时以较粗的实线相连。以笔势相呼应，无线条相连称为笔断意连。

看视频

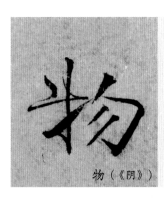

物（《阴》）

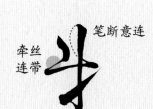

牵丝连带　　笔断意连

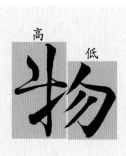

高　　低

所（《阴》）

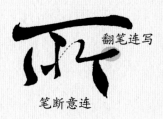

翻笔连写

笔断意连

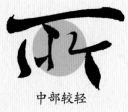

中部较轻

在（《阴》）

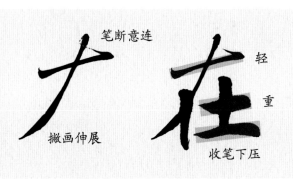

笔断意连

撇画伸展

轻
重

收笔下压

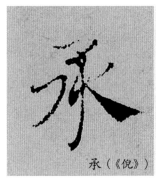

承（《倪》）

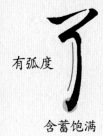

有弧度

含蓄饱满

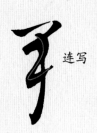

连写

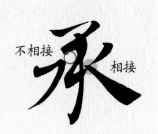

不相接

相接

二、结构解析

1. 粗细对比

除秦小篆外，字中的笔画一般都有粗细之别。不同碑帖中笔画的粗细对比程度不同。《大字阴符经》中的笔画粗细对比强烈，节奏感分明。

看视频

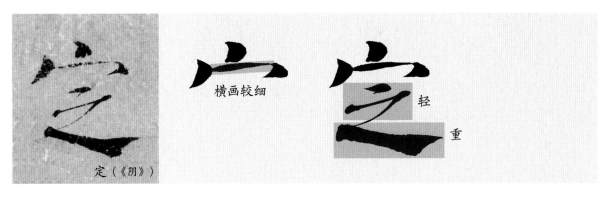

横画较细　轻　重

定（《阴》）

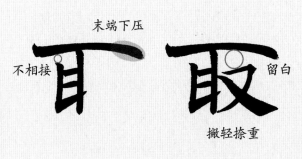

末端下压　不相接　留白　撇轻捺重

取（《阴》）

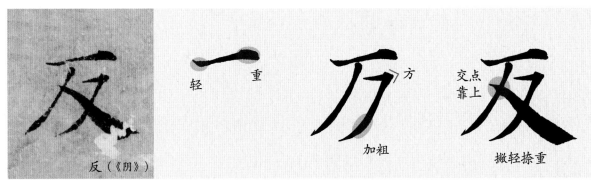

轻　重　方　加粗　交点靠上　撇轻捺重

反（《阴》）

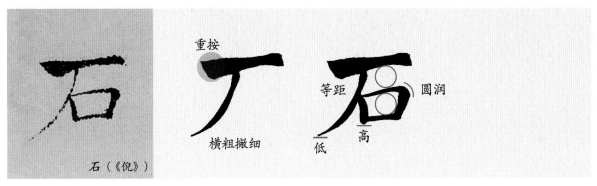

重按　等距　圆润　横粗撇细　低　高

石（《倪》）

2. 结构夸张

《大字阴符经》字形多变，多通过笔画或部件的夸张、移位、变形，形成打破常态的新奇结构。

看视频

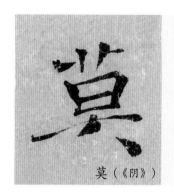

莫（《阴》）

长横左伸
中部极细

居中　　靠右下

听（《阴》）

微弯

竖细横粗

穿插

横向伸展

根（《阴》）

相向

高低错落，对比强烈

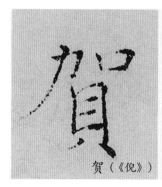

贺（《倪》）

夸张

形窄

点重

7

3. 疏密对比

一般来说，笔画少则分布较疏，笔画多则分布较密。字中不仅要有疏密对比，还要整体和谐统一。

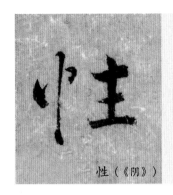

性（《阴》）

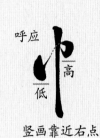

呼应 高 低

竖画靠近右点

轻 重

留白

起（《阴》）

重笔呼应

中部疏朗

机（《阴》）

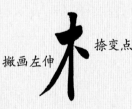

撇画左伸 捺变点

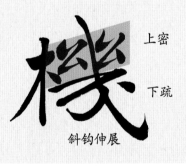

上密

下疏

斜钩伸展

皆（《倪》）

留白

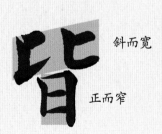

斜而宽

正而窄

4. 动静相宜

《大字阴符经》中的笔画常带有行书笔意，结构上常常欹侧取势，由此产生了较强的动感，同时搭配以沉稳、平正的笔画或部件，使动静相互平衡。

看视频

万（《阴》）

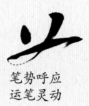

笔势呼应
运笔灵动

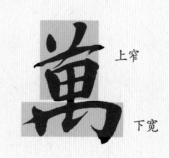

上窄

下宽

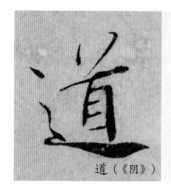

道（《阴》）

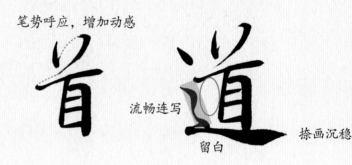

笔势呼应，增加动感

流畅连写

留白

捺画沉稳

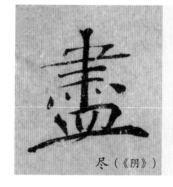

尽（《阴》）

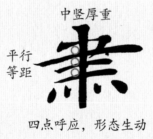

中竖厚重

平行
等距

四点呼应，形态生动

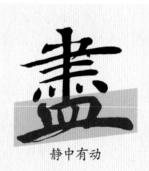

静中有动

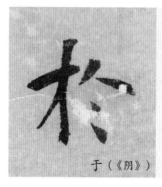

于（《阴》）

相交

虚连

点画呼应

左正右斜

三、章法与创作解析

褚楷书风在唐楷诸家中风格鲜明，影响深远。其笔法提按多变，极善用锋，结构舒展，收放自如。后来书家如薛稷、敬客、颜真卿等无不受其影响。褚楷传世的楷书墨迹有《大字阴符经》《倪宽赞》二种，大多数人认为并非褚书真迹，但二者具有较高的艺术水准，是学习褚体楷书不可多得的范本。《大字阴符经》较之《倪宽赞》更为灵活飞动，愈来愈受到书法爱好者的喜爱和重视。

伏覆趍地
藏萬陸羨
九化人殺
窳定天機
之基地龍
邪性反蛇

徐传坤选临《大字阴符经》

《大字阴符经》用笔鲜活，其丰富程度已经超出了常见的楷书碑帖。学习《大字阴符经》，有助于破除因学习楷书方法不当所产生的僵化、呆板的弊病，还有助于创作时产生灵感，创造新意。《大字阴符经》在用笔、笔势、结体、章法等方面有以下特点，在尝试创作时需要重点把握。

一是轻重对比强烈。《雁塔圣教序》《倪宽赞》等作品中，轻重对比已经比较明显，在《大字阴符经》中则可谓达到了极致，笔画的轻重有 10 倍乃至 20 倍的差别。在书写细线条时，很容易写薄、写扁，这就需要不断锤炼笔力，来保持线条的圆厚。写粗线条时则要避免用力太死，以致出锋的时候笔锋已散，无法聚拢。提中有按，按中有提，才能收放自如。书者示范创作的下面这件《大字阴符经》风格的五言绝句中堂，撇画轻灵，捺画厚重，就体现了这一特点。初期练习时，可以用偏熟的纸张，放慢书写速度，这样在技术层面上相对降低了难度，便于控制笔墨。

二是结体宽博。颜真卿楷书以宽博著称，其取法来源之一就是褚体。《大字阴符经》中的字多取横势，气象开张，多有隶意。如示范作品中的"北""故"。

三是重心较低。《大字阴符经》中的字笔势飘扬，为稳定重心，往往对右下部的笔画加力重压，压低整个字的重心。如示范作品中的"云""日"。

四是行书笔意。行书笔意在《大字阴符经》中体现得淋漓尽致。宋人扬无咎跋云："草书之法，千变万化，妙理无穷。今于褚中令楷书见之。"他竟然从这件楷书中体会到了草书的法理，可见《大字阴符经》笔势之夸张。字中牵丝连带比比皆是，一些独立笔画也写得迅疾、凌厉。《大字阴符经》中很多笔画的形态是根据笔势加以夸张而成的，如典型的S形用笔，在创作时不可或缺。

五是块面对比。由于《大字阴符经》中提按对比强烈，黑白块面的对比就很突出，因此在创作时，章法上一定要体现出明显的块面意识，加上灵活圆润的用笔，写出来的作品就更接近《大字阴符经》的风貌。

如今，学习楷书以《大字阴符经》为榜样已成为潮流，且趋势不减。究其原因，一是因为褚楷较欧体、颜体更生动，更有开放性；二是因为其传承"二王"帖学笔法，有利于向行书过渡；三是《大字阴符经》为墨迹，用笔体现得更为清晰。《倪宽赞》同为墨迹，风格偏静，也受到不少人的喜爱。

《大字阴符经》虽然不一定是褚遂良真迹，却深得褚体精髓。把它放在褚遂良风格系统中，与《雁塔圣教序》《房玄龄碑》《枯树赋》《倪宽赞》《樊兴碑》等作品相对照，或许可以从中得到如何向前人学习、如何从学习中创新的感悟，这也是《大字阴符经》的价值所在。

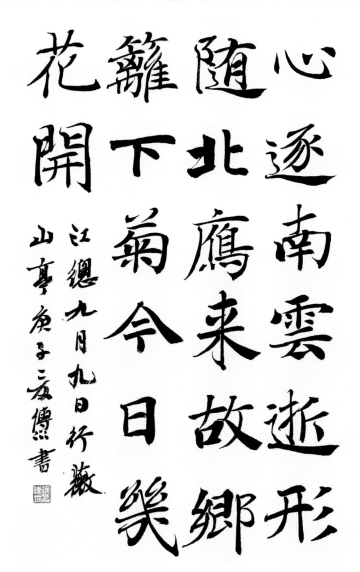

徐传坤　楷书中堂　江总《于长安归还扬州九月九日行薇山亭赋韵》

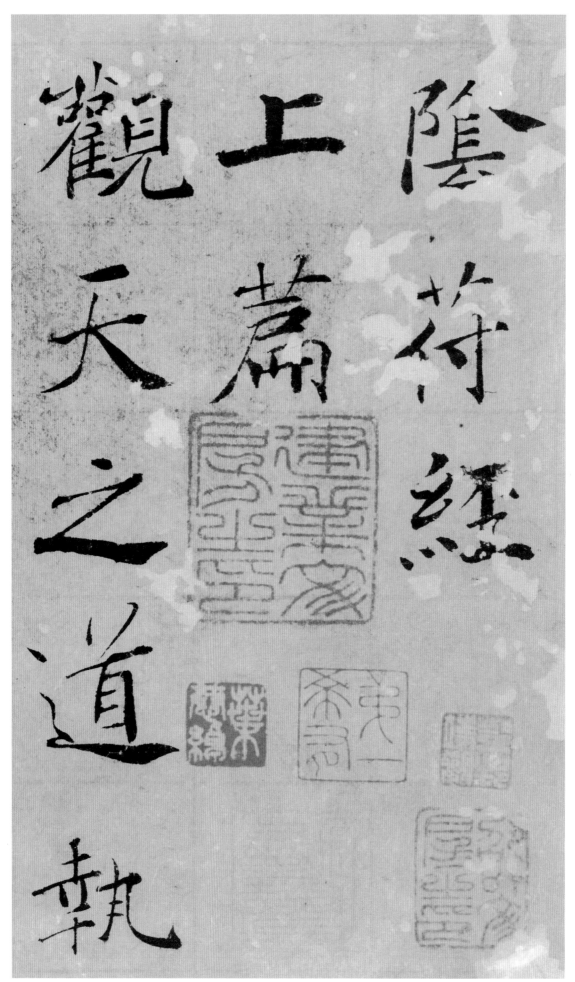

陰符經

上篇

觀天之道

執

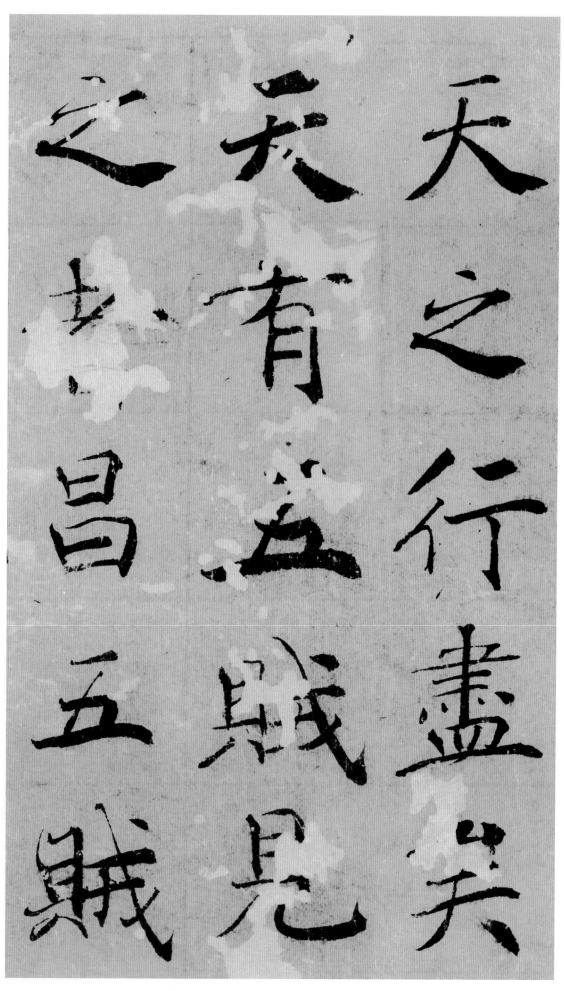

天之行。尽矣。天有五贼。见之者昌。五贼

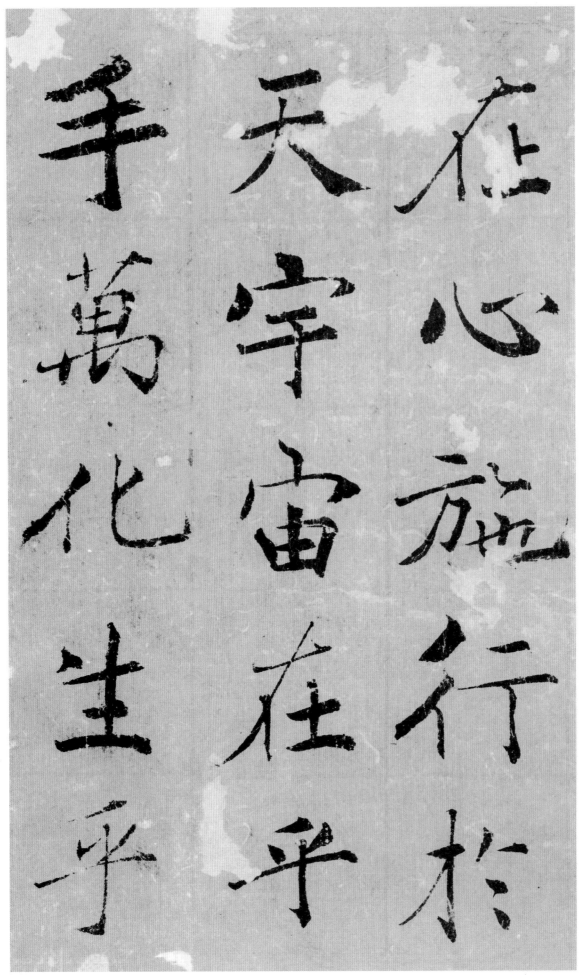

在心。施行于天。宇宙在乎手。万化生乎

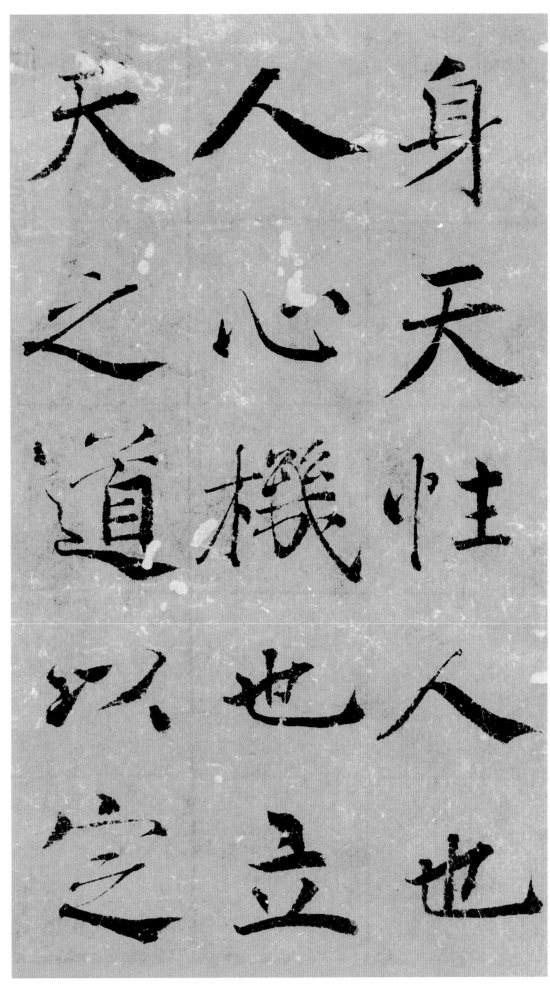

身。天性。人也。人心。机也。立天之道。以定

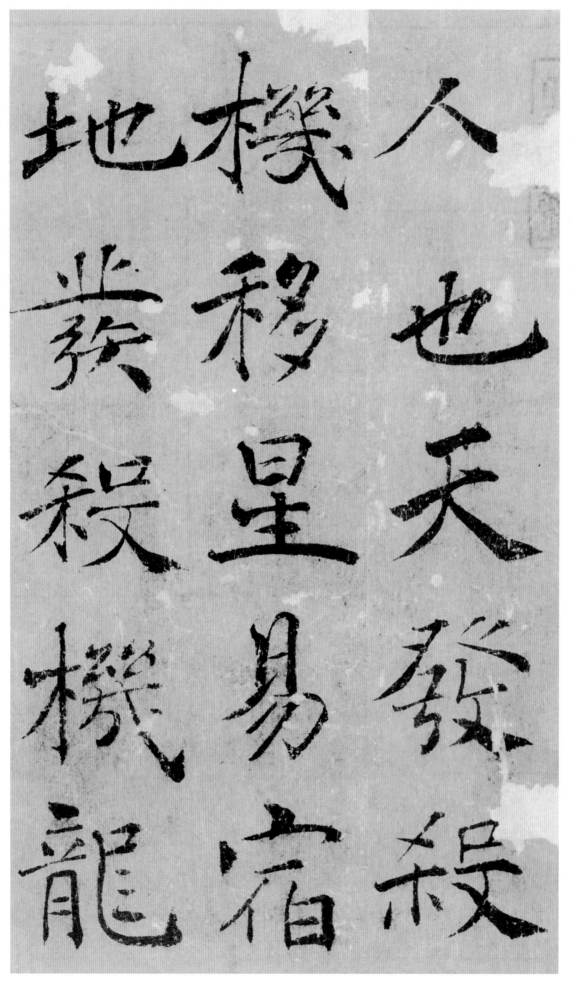

地機
機移
蕤星
殺易
機宿
龍

人
也
天
發
殺

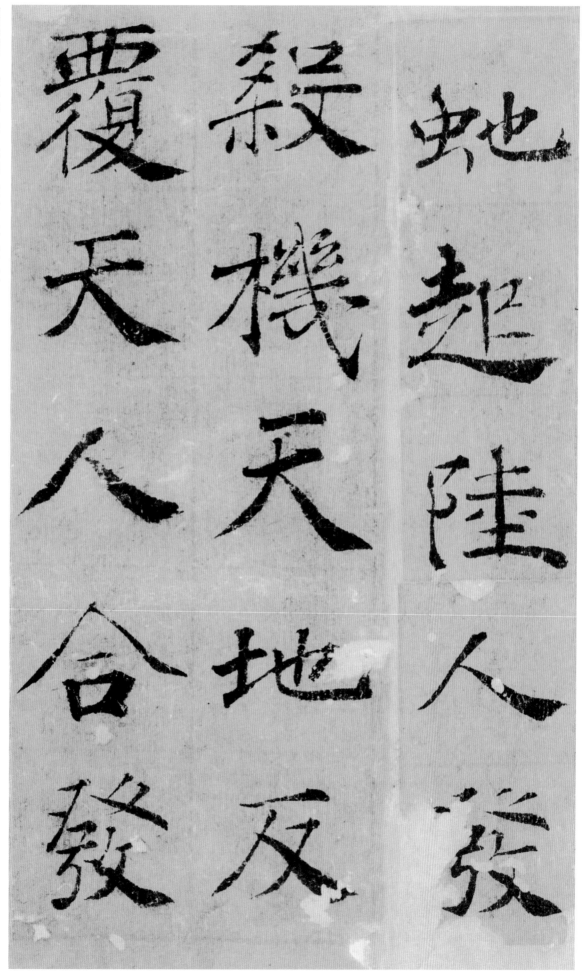

蛇起陆。人发杀机。天地反覆。天人合发。

蛇起陸人發殺機天地反覆天人合發

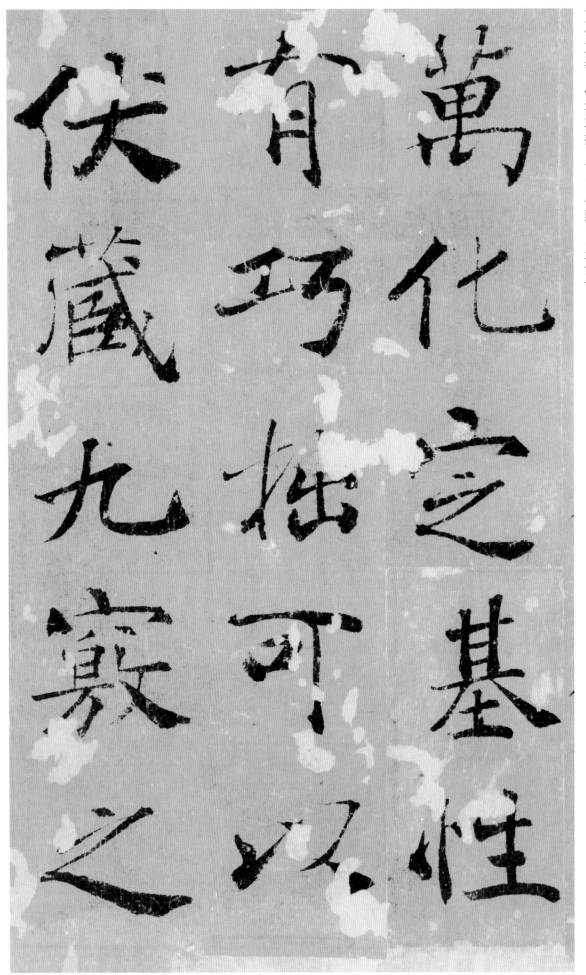

萬化定基。性有巧拙。可以伏藏。九窍之

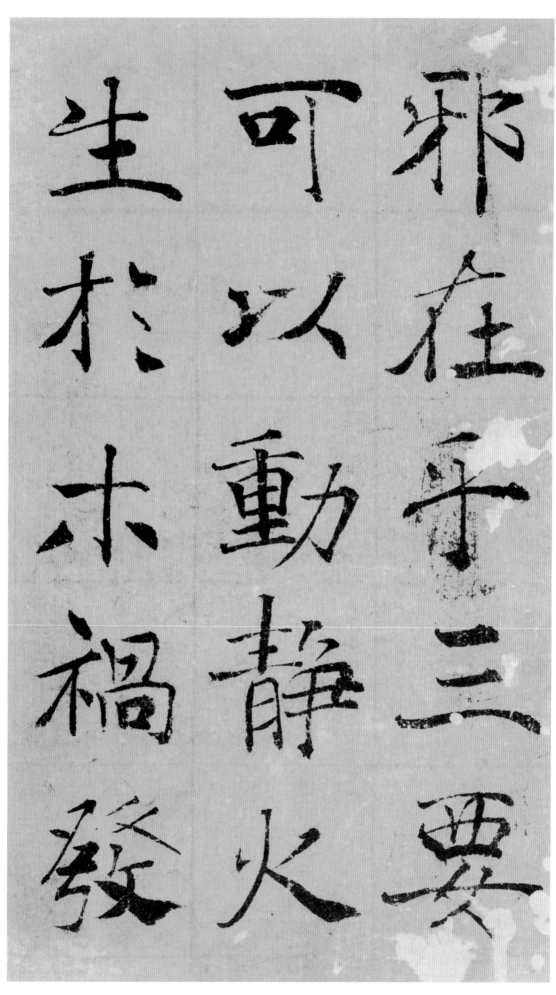

邪在乎三要可以動靜火生於木禍發

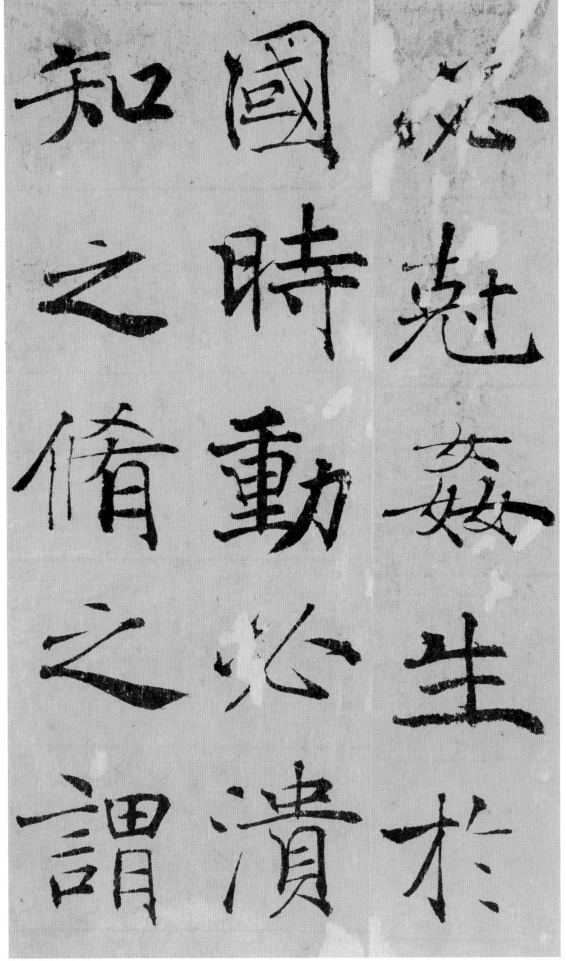

知國

之時姦

脩動生

之必於

謂潰

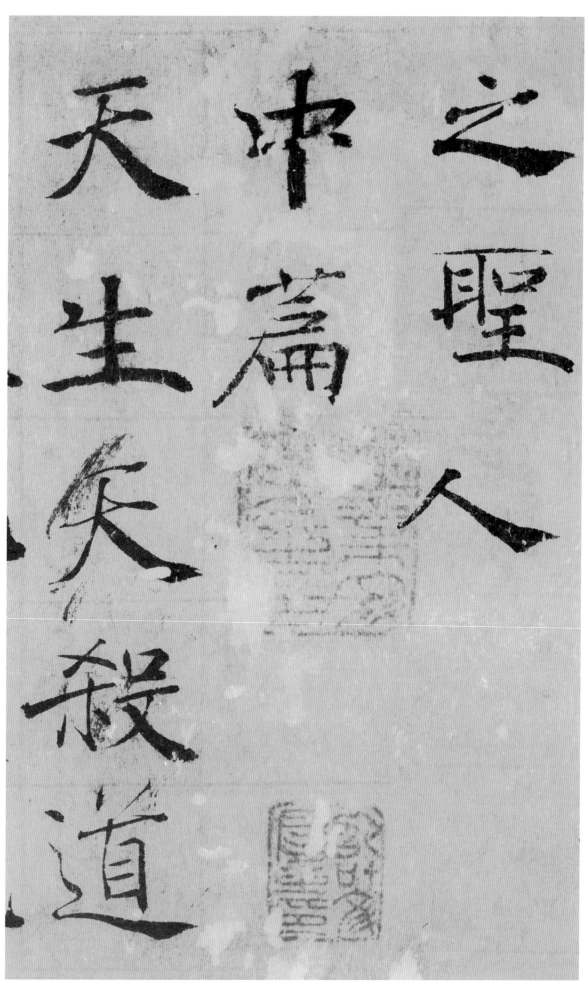

之聖人

中篇

天生天殺道

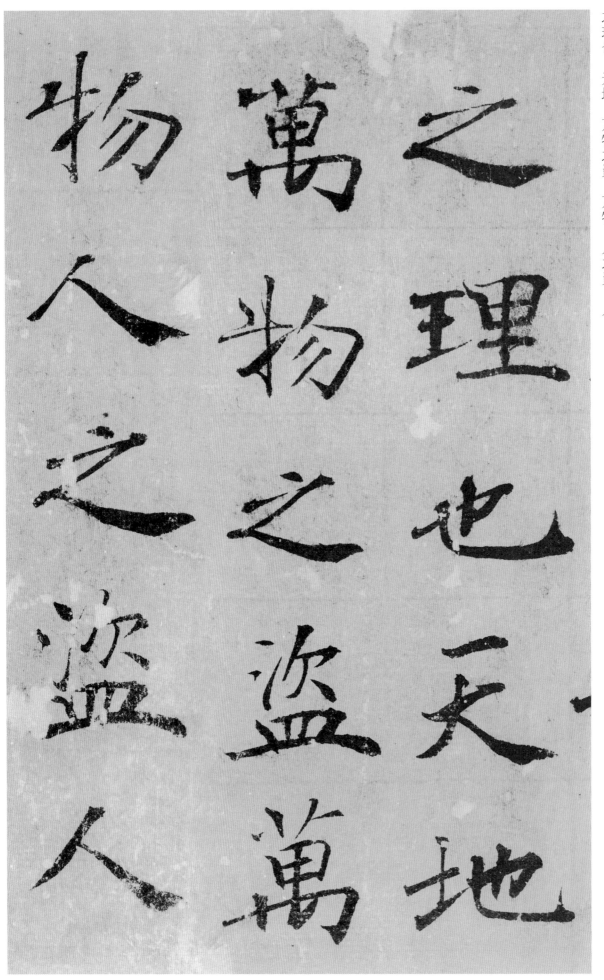

之理也。天地。万物之盗。万物。人之盗。人。

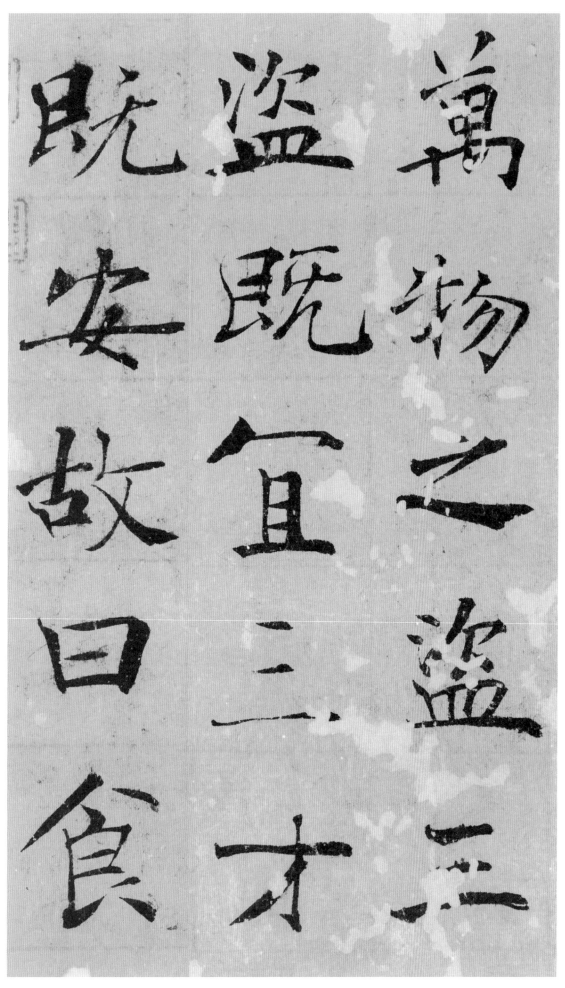

萬物之盗盗既宜三才既安故曰食

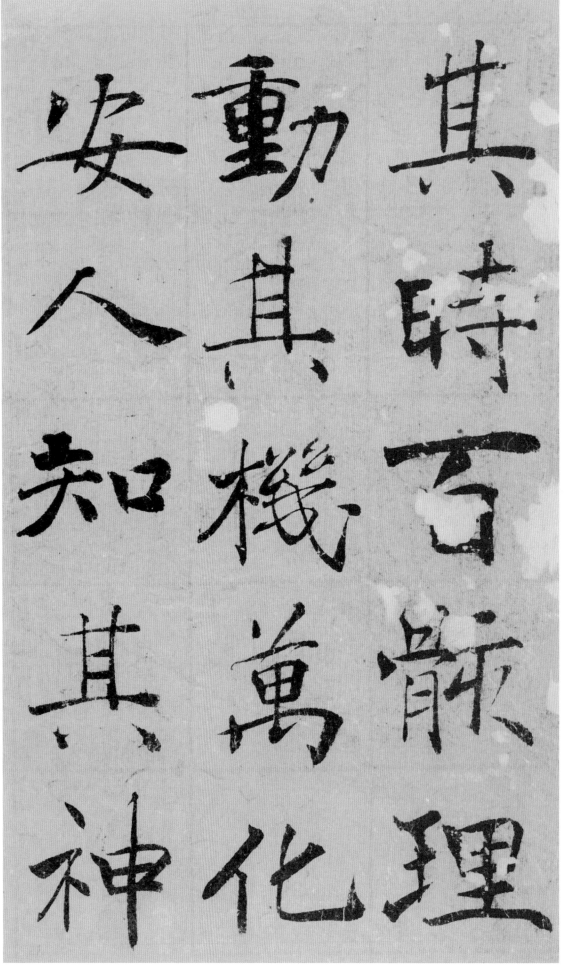

其时。百骸理。动其机。万化安。人知其神

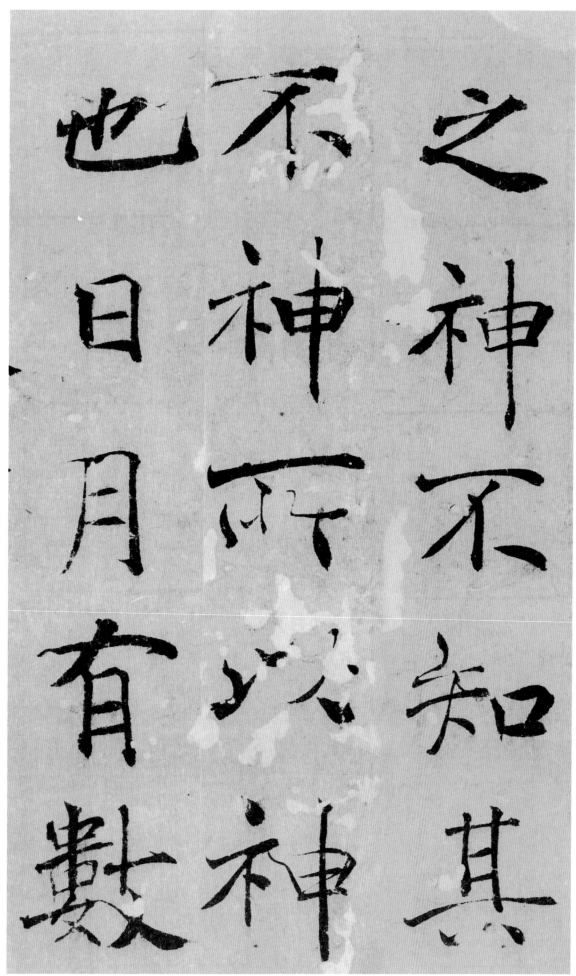

之神。不知其不神所以神也。日月有数。

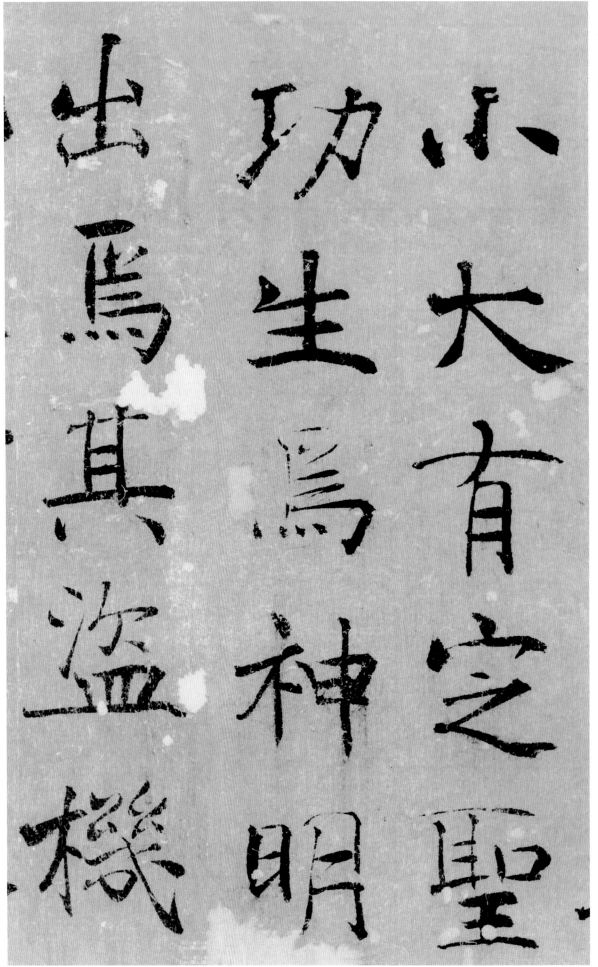

出焉其盗機

功生焉神明

小大有之聖

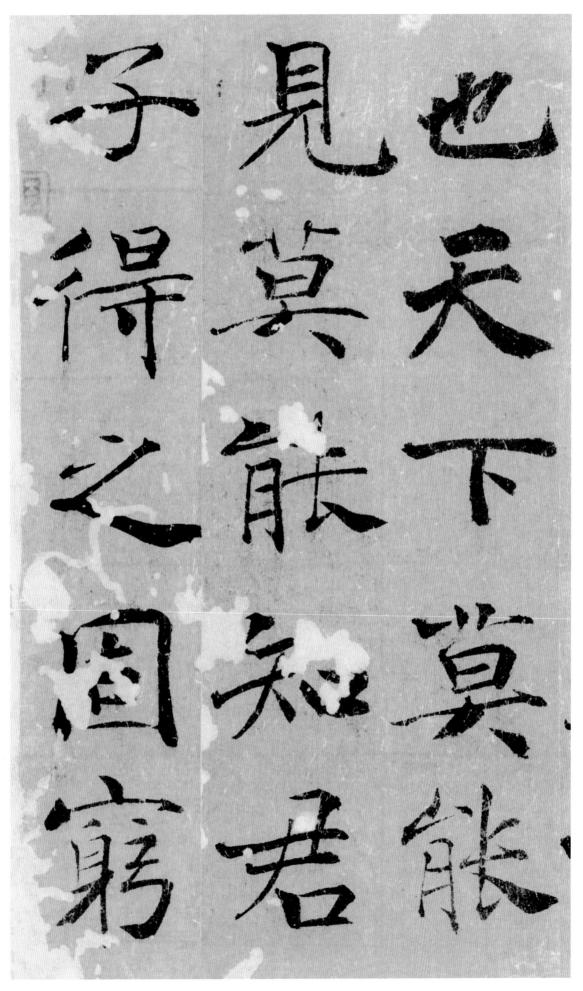

也。天下莫能见。莫能知。君子得之固穷。

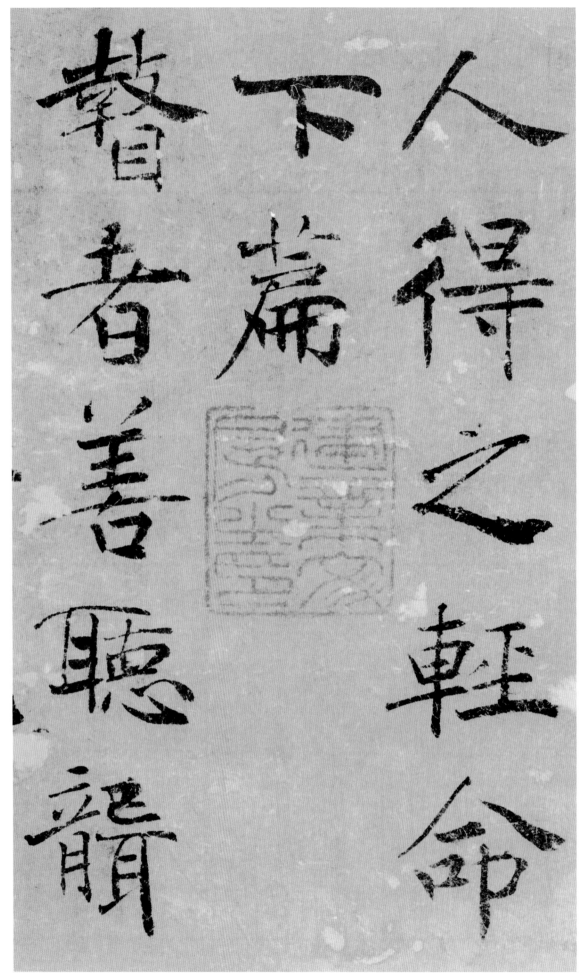

人得之轻命

下篇

瞽者善听聪

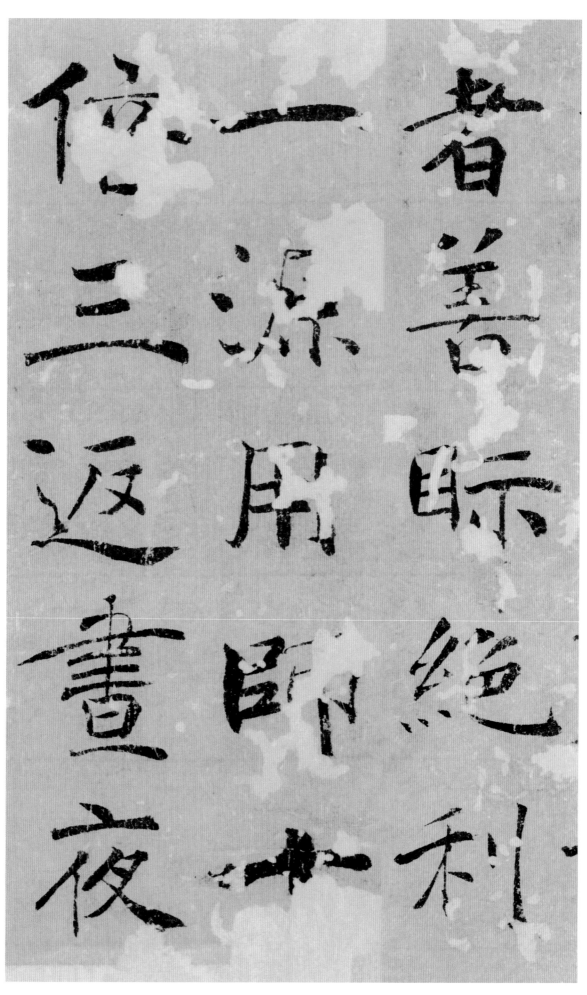

者善视。绝利一源。用师十倍。三返昼夜。

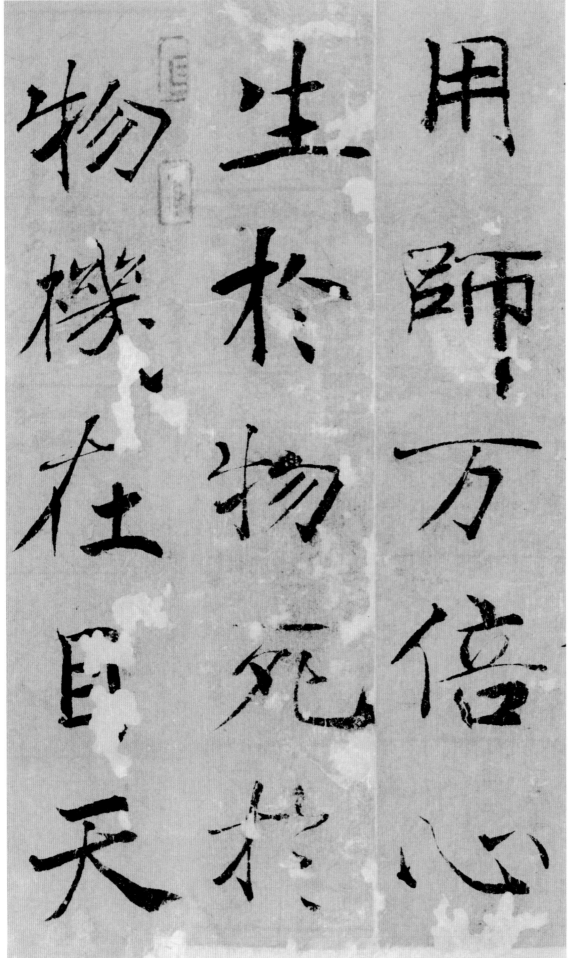

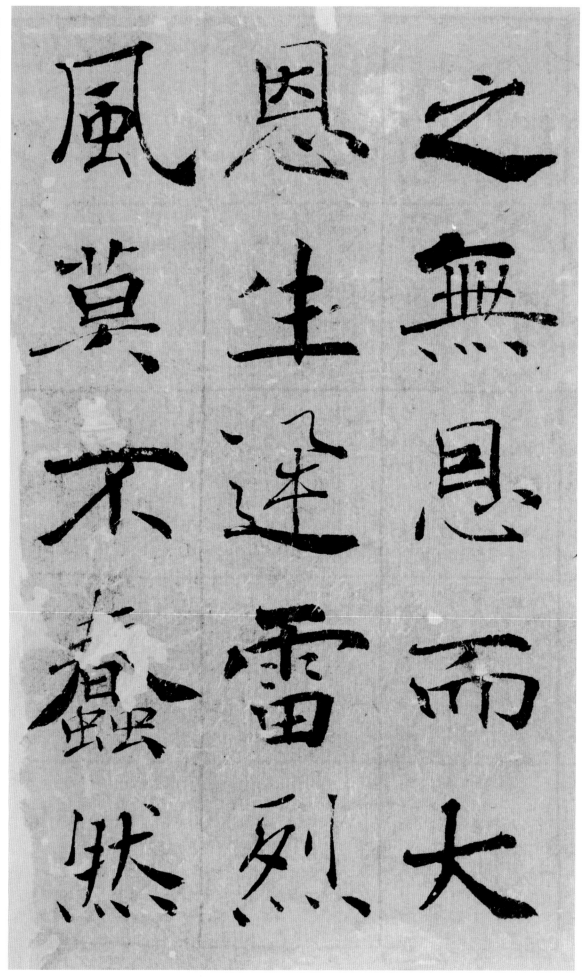

之無恩而大

恩生迷雷烈

風莫不蠢然

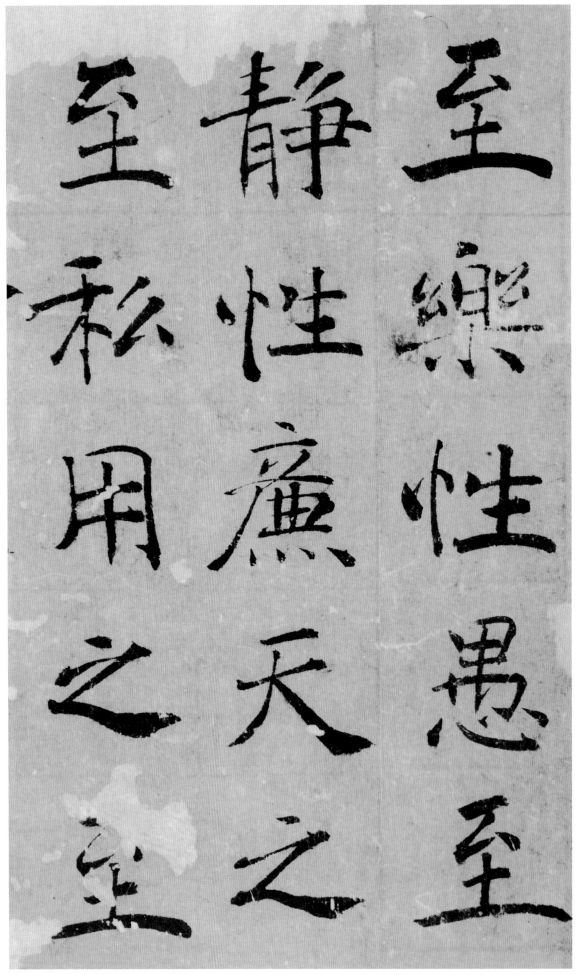

至　静　至
　　　樂
秋　性　性
用　廉　愚
之　天　至
　　之
　　之

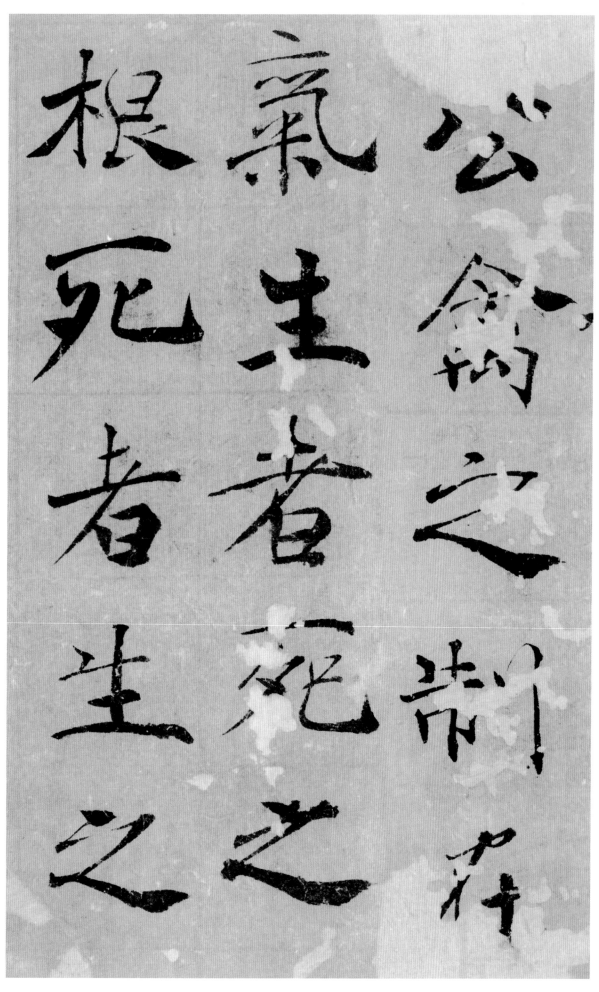

公。禽之制在气。生者。死之根。死者。生之

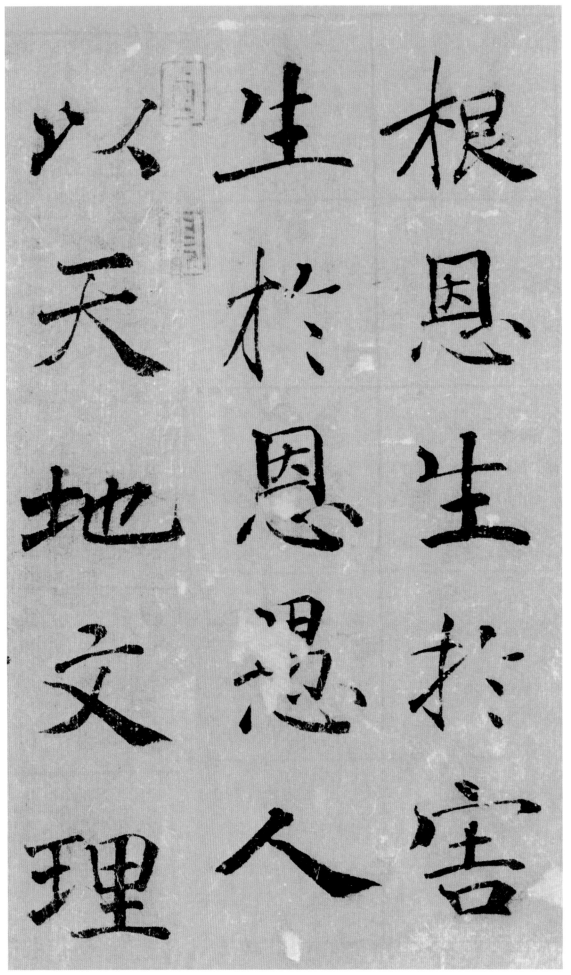

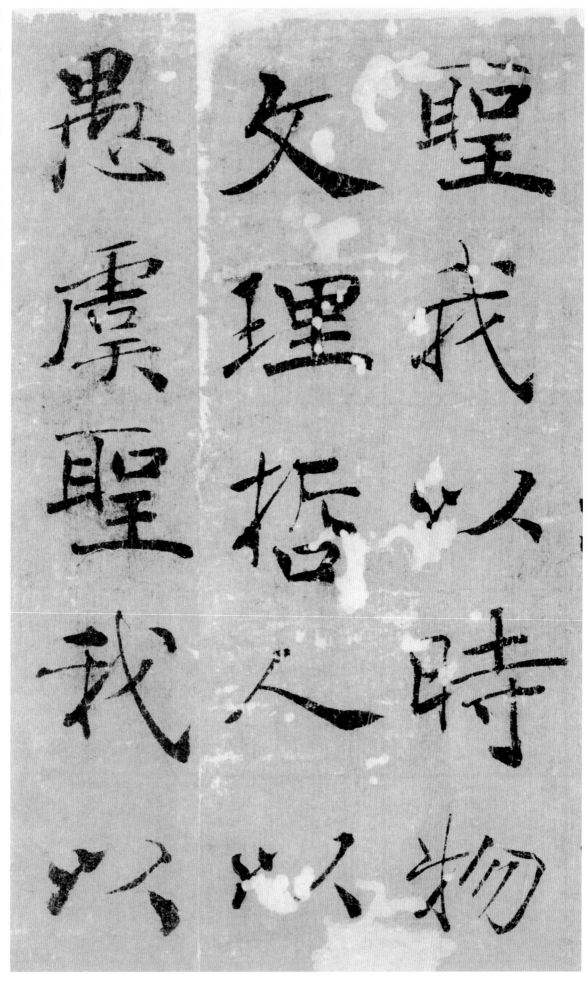

圣。我以时物文理哲。人以愚虞圣。我以

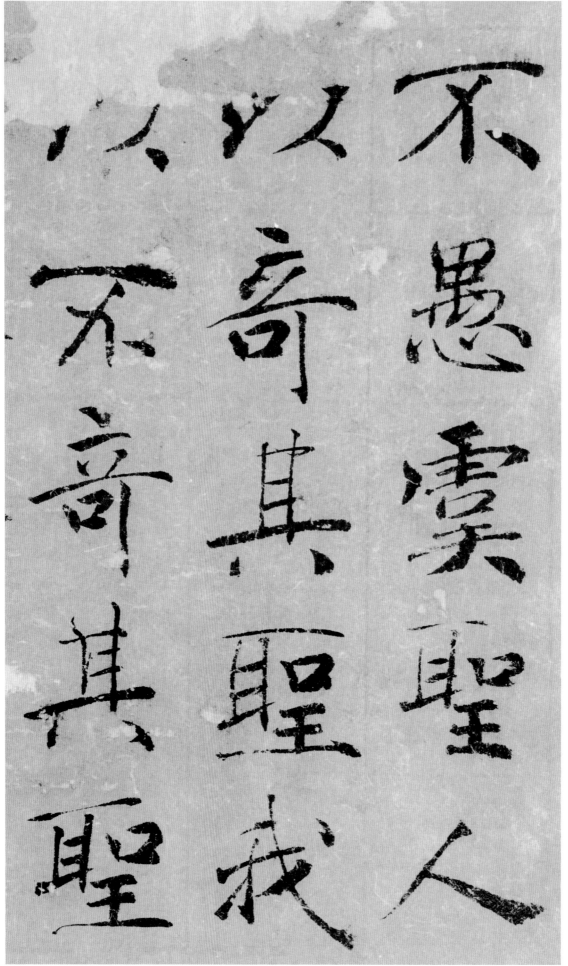

不愚虞聖人以奇其聖我以不奇其聖

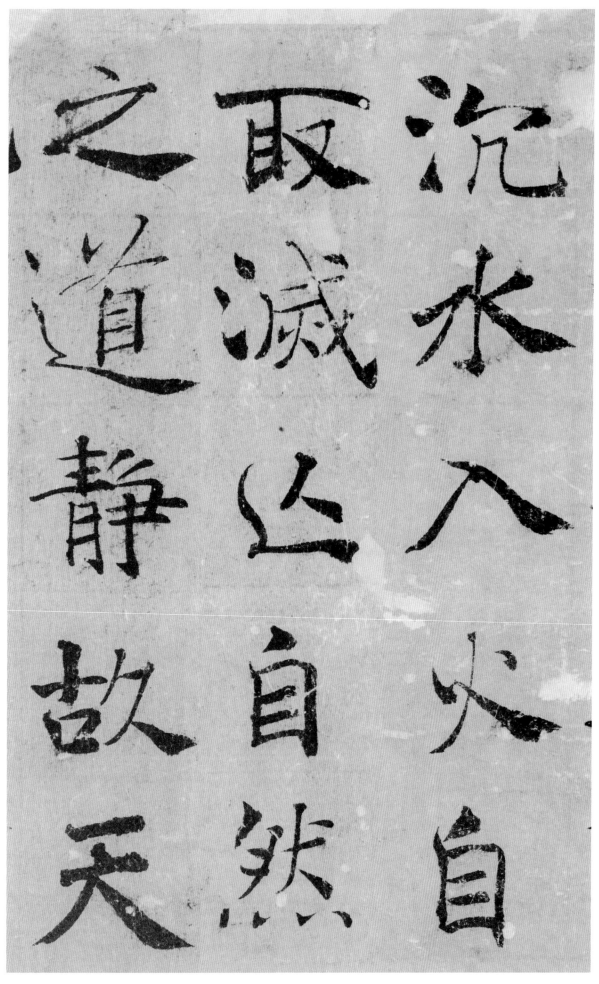

沉水入火。自取灭亡。自然之道静。故天

沉水入火自
灭然自
取灭之自
道静然
之道静故天
道静故天

37

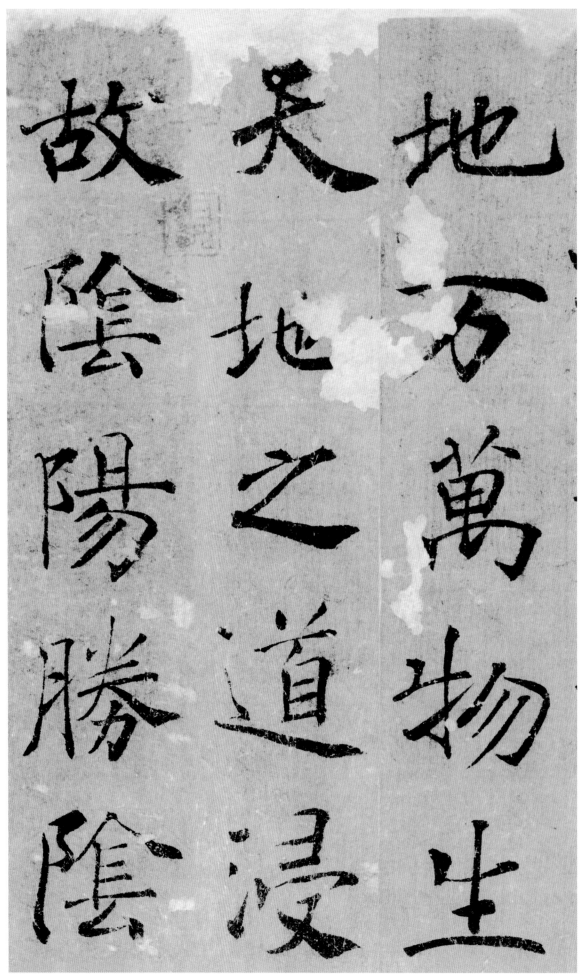

地万万物生。天地之道浸。故阴阳胜。阴

故　天　地
陰　地　萬
陽　之　物
勝　道　生
陰　浸

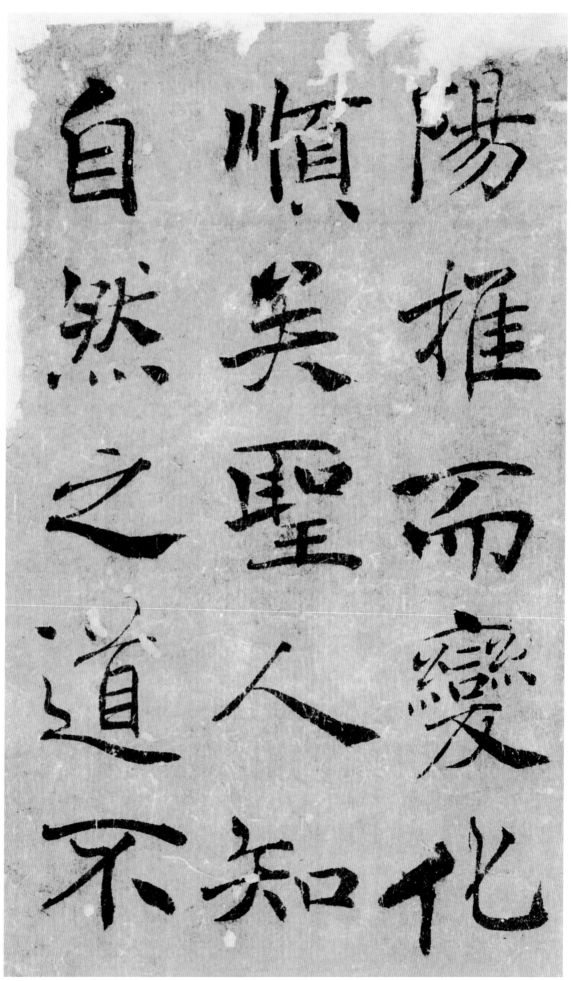

陽推而變化順矣聖人知自然之道不

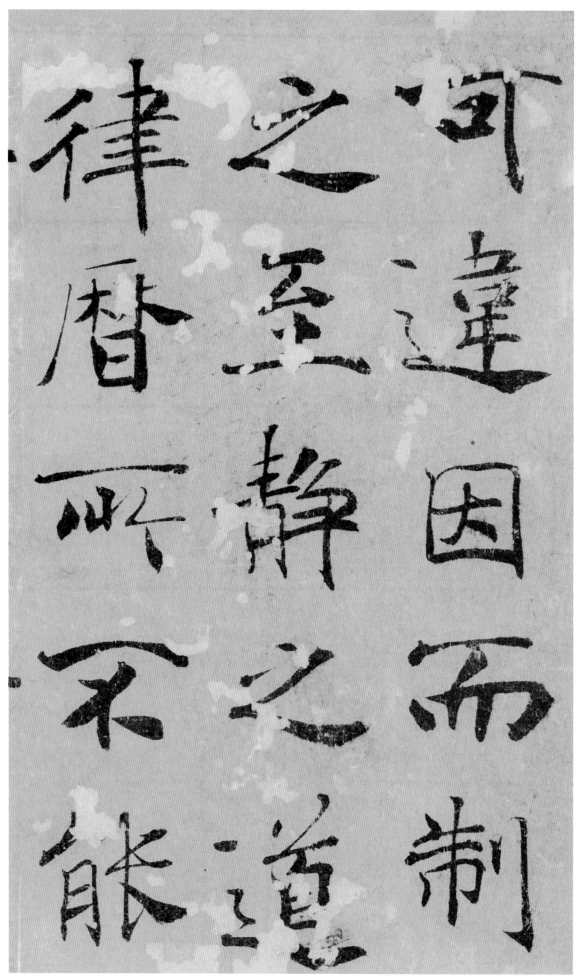

可违。因而制之至静之道。律历所不能

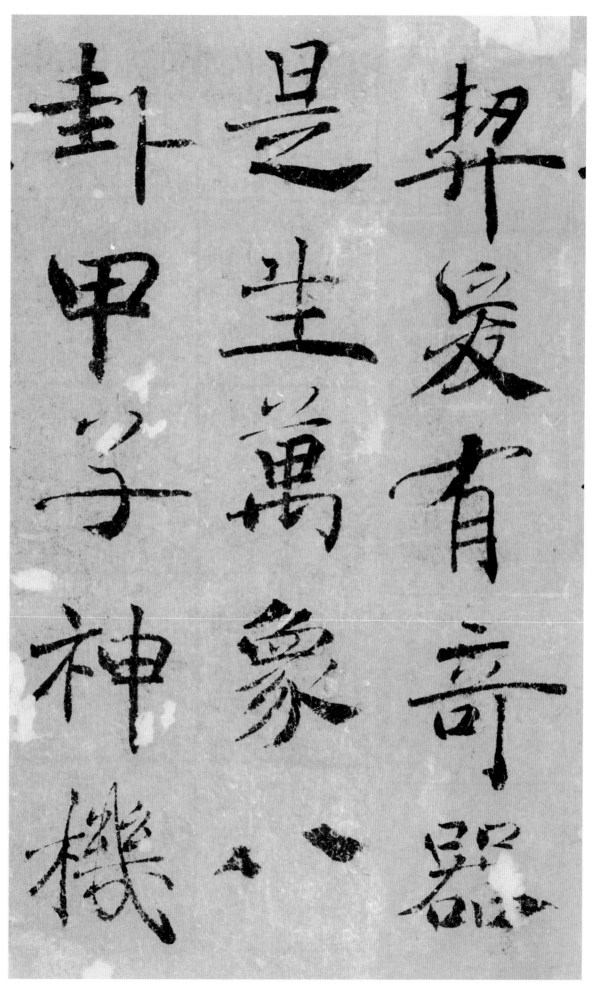

契。爰有奇器。是生万象。八卦甲子。神机

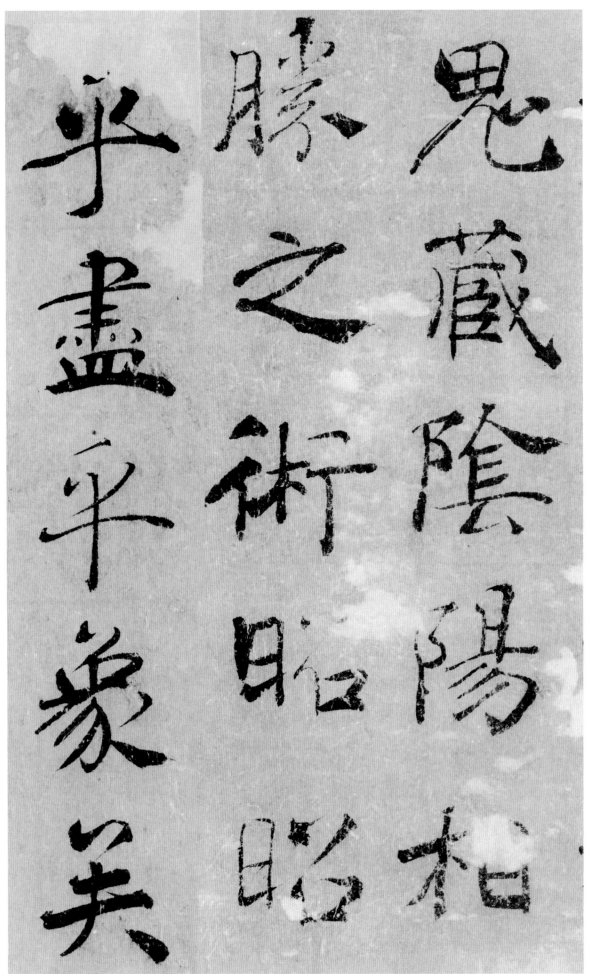

鬼藏陰陽相胜之術昭昭乎盡乎象矣

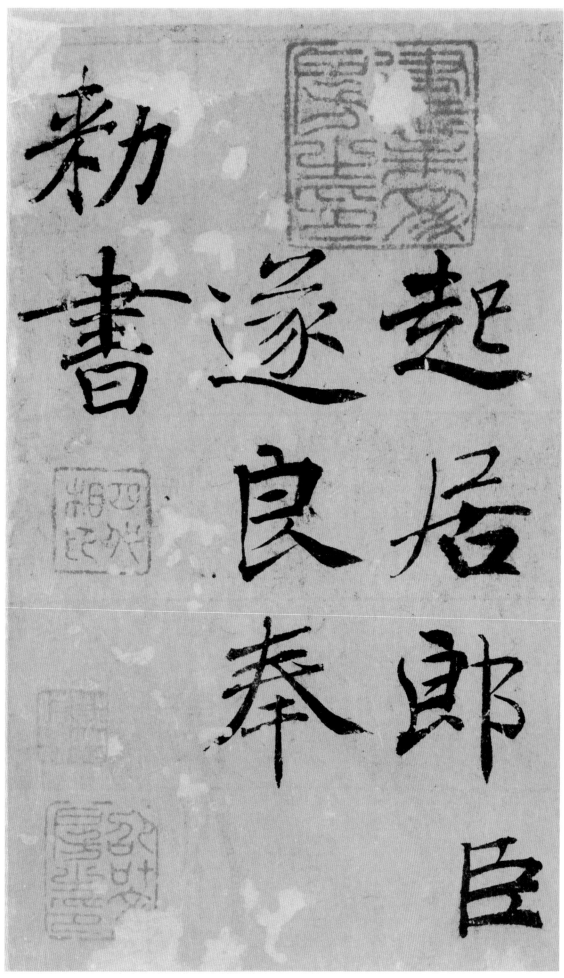

起居郎臣遂良奉敕书。

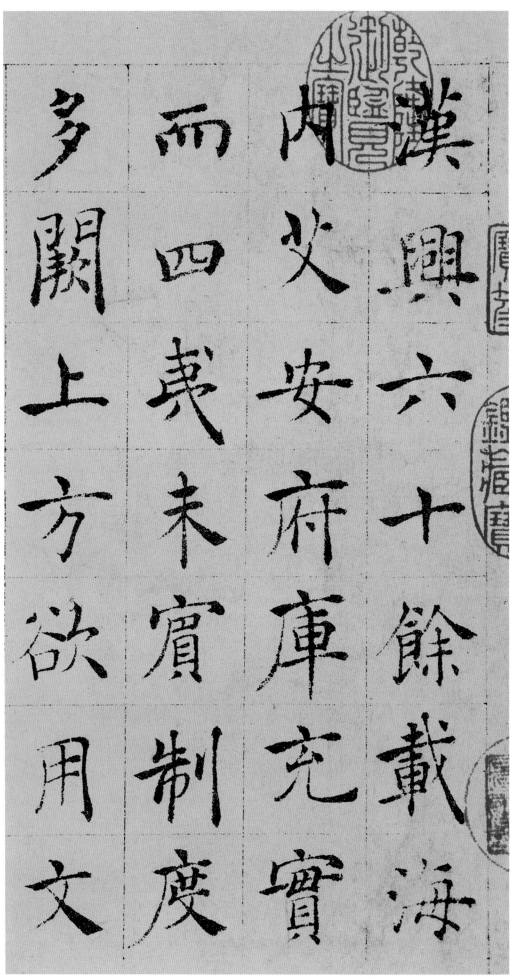

汉兴六十余载。海内艾安。府库充实。而四夷未宾。制度多阙。上方欲用文

汉興六十餘載海
內艾安府庫充實
而四夷未賓制度
多闕上方欲用文

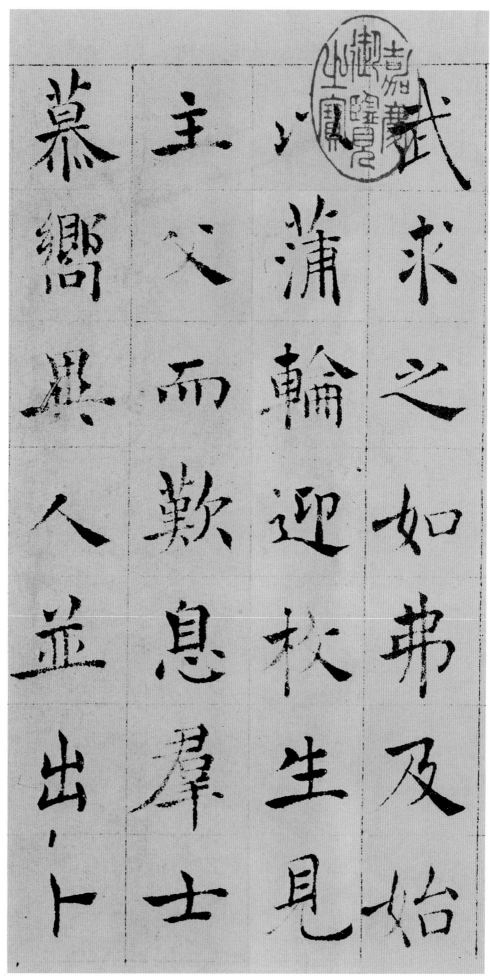

武。求之如弗及。始以蒲轮迎枚生。见主父而叹息。群士慕向。异人并出。卜

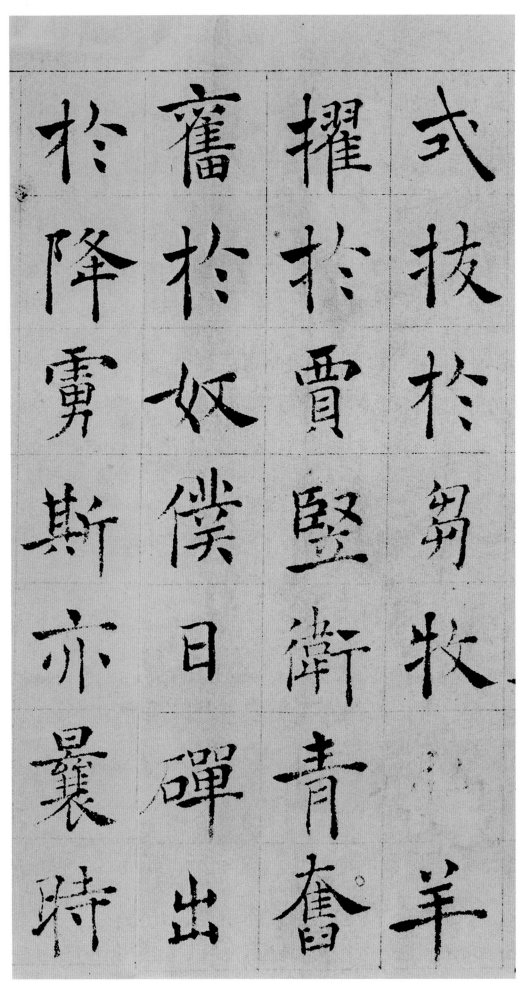

式拔扵芻
牧羊
擢扵賈
竪衛青奮
奮扵奴
僕日磾出
扵降
霽斯
亦曩時

版筑饭牛之明已。汉之得人。于兹为盛。儒雅则公孙弘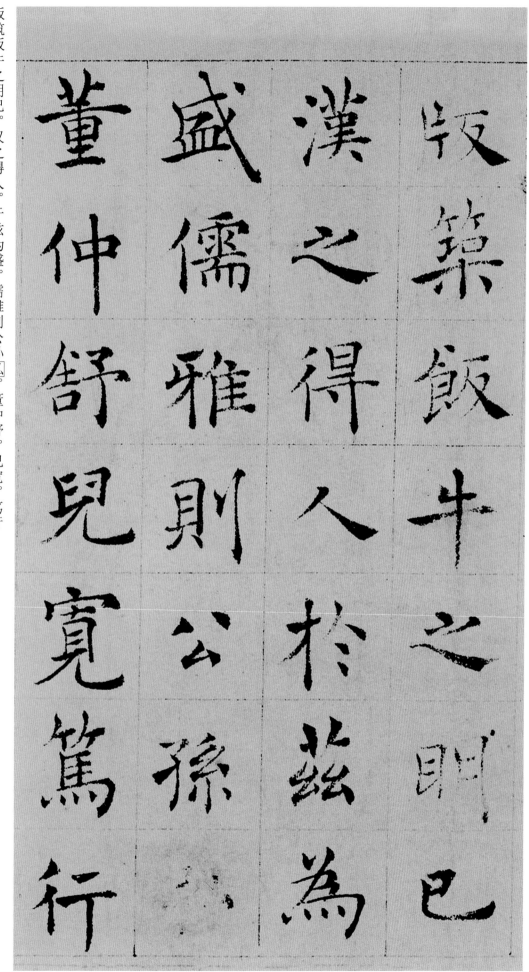。董仲舒。兒宽。笃行

版築飯牛之明巳

漢之得人於兹為

盛儒雅則公孫

董仲舒兒寬篤行

47

则石建。石庆。质直则汲黯。卜式。推贤则韩安国。郑当时。定令则赵禹。张汤。

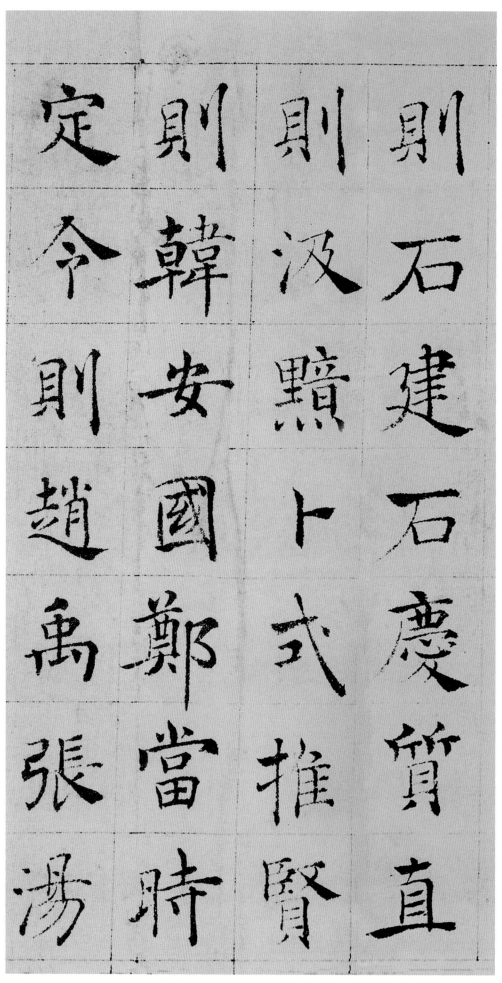

则石建石庆质直

则汲黯卜式推贤

则韩安国郑当时

定令则赵禹张汤

文章則司
馬遷相
如滑稽
則東方朔
枚皋應
對則嚴
助朱買
臣應
則唐

文章则司马迁。相如。滑稽则东方朔。枚皋。应对则严助。朱买臣。历数则唐

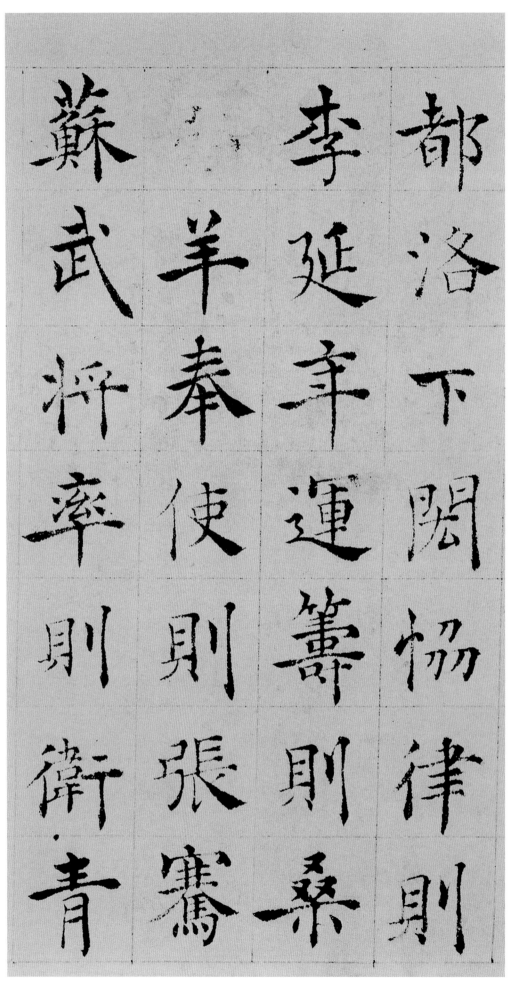

都。洛下闳。协律则李延年。运筹则桑弘羊。奉使则张骞。苏武。将率则卫青。

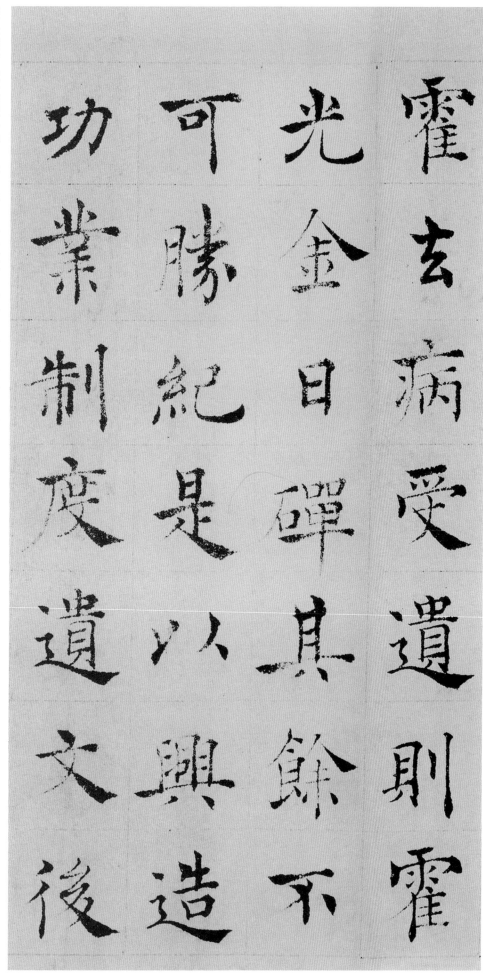

霍去病。受遗则霍光。金日磾。其余不可胜纪。是以兴造功业。制度遗文。后

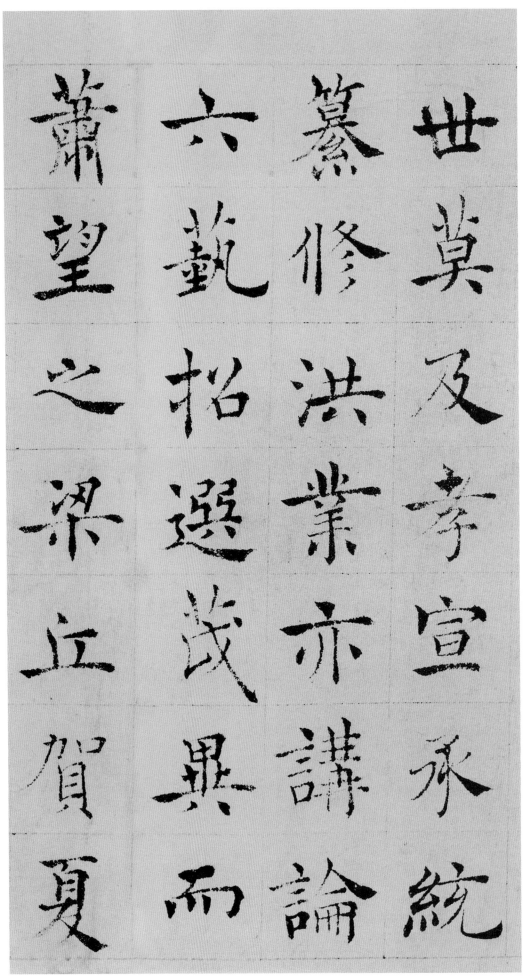

世莫及孝宣承統

纂修洪業亦講論

六藝招選茂異而

蕭望之梁立賀夏

侯勝章成嚴彭

祖尹更始以儒術

進劉向王褒以文

章顯將相張安世

侯胜。韦弘成。严彭祖。尹更始以儒术进。刘向。王褒以文章显。将相则张安世。

趙充國魏相丙吉

于定國杜延年治

民則黃霸王成龔

遂鄭弘召信臣韓

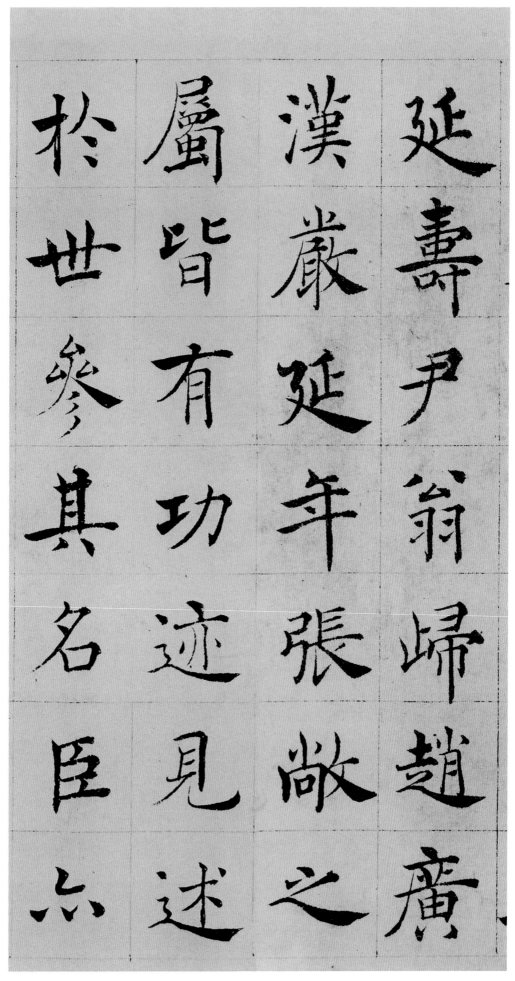

延壽尹翁歸趙廣

漢嚴延年張敞之

屬皆有功迹見述

於世參其名臣

延寿。尹翁归。赵广汉。严延年。张敞之属。皆有功迹见述于世。参其名臣。亦

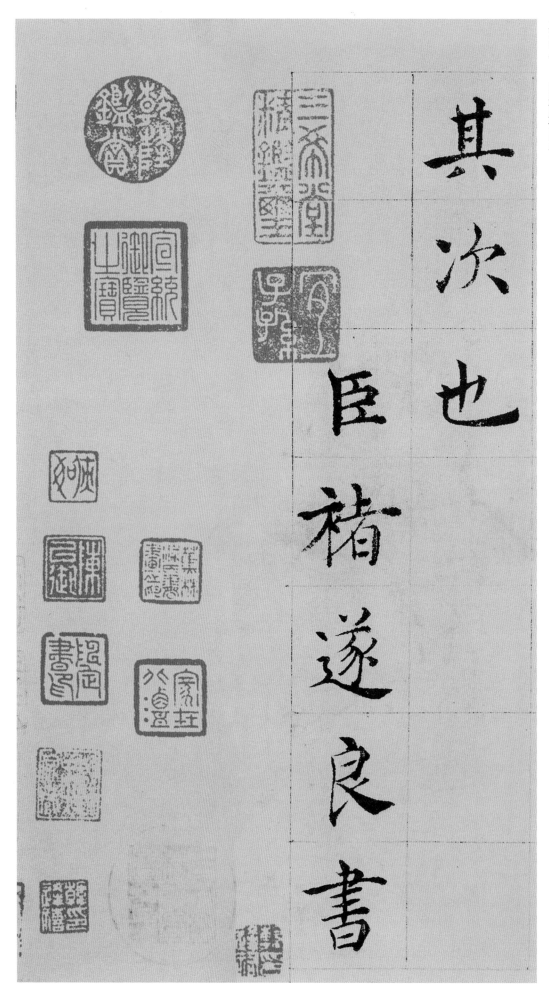

其次也臣褚遂良書

萬物之盜既宜

之萬

理物

也之